图书在版编目（CIP）数据

吉祥鲜果 彩墨画法 / 杨红红编绘 . -- 天津 ： 天津
杨柳青画社， 2019.4
 ISBN 978-7-5547-0848-4

 Ⅰ . ①吉… Ⅱ . ①杨… Ⅲ . ①彩墨画－花卉画－国画
技法 Ⅳ . ① J212

中国版本图书馆 CIP 数据核字（2019）第 031561 号

出 版 者：天津杨柳青画社
地　　　址：天津市河西区佟楼三合里 111 号
邮政编码：300074

JIXIANG XIANGUO CAIMO HUAFA

出 版 人：王勇
编辑部电话：（022） 28379182
市场营销部电话：（022） 28376828　28374517
　　　　　　　　28376998　28376928
传　　　真：（022） 28879185
邮购部电话：（022） 28350624
网　　　址：www.ylqbook.com
制　　　版：天津市锐彩数码分色技术有限公司
印　　　刷：天津市豪迈印务有限公司
开　　　本：1/16　889mm×1194mm
印　　　张：4
版　　　次：2019 年 4 月第 1 版
印　　　次：2019 年 4 月第 1 次印刷
印　　　数：1 — 3000 册
书　　　号：ISBN 978-7-5547-0848-4
定　　　价：35.00 元

作者简介

　　杨红红，四川乐山人。1987年毕业于四川师范大学。2011年结业于中国国家画院花鸟画高研班及中国石齐艺术研究院新中国画班第二期。现为北京市西城区美术家协会会员。出版有《名家画牡丹技法丛书》《杨红红花鸟画》《杨红红釉下五彩瓷作品选》《四季名花》等书。

目 录

一、樱桃

樱桃素有"春枝第一果"之称，味酸甜，果实成串，红黄相间，在绿叶映衬下玲珑剔透，很入画，常代表爱情、幸福、甜蜜等，也用"樱桃小口"来形容漂亮女子。

（一）果实画法

樱桃的果实一般是长在枝干上或叶柄处，几个为一组，果柄细长，柔软光滑。画时水分适当，中锋用笔。画果实，用中号羊毫或兼毫先调藤黄，笔尖调点曙红，侧锋两笔画成，也可侧锋用笔尖或笔根一笔画成。成熟的果实可以先调曙红或大红，笔尖蘸胭脂画出，高光可留也可不留。半红半绿的果实则用藤黄加少量花青加朱磦调成汁绿画，笔尖先调少量汁绿，再调大红或曙红。

步骤一 中号羊毫或兼毫先调藤黄，笔尖调点曙红，侧锋画左面一笔。

步骤二 侧锋画右面一笔。留白表示高光。

红樱桃图示

不同色彩樱桃组合

（二）叶子画法

樱桃的叶子是卵形，较大，边缘有锯齿，几片为一组，常长在枝端上。画嫩叶时先调汁绿，笔尖蘸少量曙红中侧锋画出。老叶可用色或墨表现，先调墨绿（花青加少量藤黄），笔尖再蘸墨略调，两笔画出，适当考虑叶片的翻转和组合。为了突出边缘的齿，叶脉的弧度不要太弯，可略直一点。

步骤一　　**步骤二**

墨叶画法

（三）枝干画法

樱桃的枝干可用赭石加墨也可用浓墨中锋写出，老干有点枯笔更好。以焦墨点苔。

（四）《春果第一枝》画法

步骤一　这幅樱桃构图采用常见的C形，调墨绿（花青加少量藤黄加墨）先画几组叶子，留出枝干的位置。

步骤二 用重、中墨加画主枝、细枝和叶脉，注意互相穿插。用中号羊毫或兼毫先调曙红或大红，笔尖蘸胭脂侧锋画出几组樱桃，要有聚有散。

春果第一枝

戊戌秋日

红军于京华

岳颂 杨红

步骤三　增加一些樱桃和嫩叶，画只小鸟丰富画面。以重墨勾鸟嘴、眼并画颊部，用
藤黄加赭石画鸟的羽毛，题款、钤印。

二、枇杷

枇杷色金黄，香甜多汁，书画中常称其黄金果，象征家庭美满，事业成功，人品高洁。

（一）果实画法

先调藤黄，笔尖调朱磦，两笔画出。有个著名品种叫"五星枇杷"，其果脐呈现五星状，画这种果脐可点上五个点，其他的可视情况加点。

枇杷果柄粗短，表面有一层茸毛，用赭墨容易表现。成熟的果实向下或侧面的较多，也有很多是一大串向上生长的，需要注意。

步骤一　　　　　步骤二　　　　　步骤三　　　　　　步骤四

（二）枝叶画法

枇杷的叶子肥大，边缘有锯齿，短柄或无柄，常为倒卵状、长椭圆形，几片一组，长在枝端，每组的中间是嫩叶，叶尖朝上，老叶围绕嫩叶分布。嫩叶用汁绿调墨。老叶用墨绿笔尖蘸浓墨稍调，侧锋写出，正面叶两笔，侧面一笔，叶脉多用直线收笔，稍顿笔。

枇杷的枝干除主干外，分枝多数分段弯曲向上，画时可用赭墨或浓墨。

步骤一

步骤二

步骤三

（三）枝叶图示

（四）果、叶和枝组合

（五）《黄金果》画法

步骤一　这幅作品采用右高左低式的斜式构图，调赭墨或浓墨写出枝干，之后换另一支笔先调藤黄，笔尖调朱磦，点出一组向上的果实，注意聚散。

步骤二　用墨绿或汁绿画出主要的叶子，中墨点出果脐和果柄。

步骤三 画次要的果实和叶子，用重墨勾叶脉，淡墨大笔补上石头和一对八哥，八哥用重墨画头、胸、尾，中墨画腹，曙红画爪，藤黄点眼。适当调整、完善画面后，落款、钤印。

10

三、桃

　　桃表面裹着一层细小的茸毛，它美味、养身又助颜。在我国的神话传说中，桃是神仙吃的，如果人吃了可以体健身轻，得道成仙，长生不老。因此，桃也就有了仙桃、寿桃的美誉。

（一）果实画法

1. 红色桃画法

步骤一　用大羊毫或兼毫蘸藤黄，两笔画出左面一笔。

步骤二　接着画出右面一笔，完善桃的形状。

步骤三　调曙红笔尖蘸胭脂顺着桃形侧锋画整桃，画时笔肚向下压出桃肚，再用笔尖蘸浓胭脂调少量墨加重桃尖和边缘以及桃沟处，最后用浓胭脂点斑。

步骤四　局部加重、调整，完成。

不同姿态参考

2. 红中带绿色桃画法

步骤一 先用汁绿画出左边。

步骤二 再用汁绿画出右边。

步骤三 趁湿用曙红蘸胭脂依次画出桃尖、桃肚，注意留出绿色部分。

3. 绿色桃画法

画绿桃时，笔肚和笔根调汁绿加点头绿，笔尖调少量曙红蘸点胭脂按上面方法画出，再用笔尖蘸浓胭脂在桃上点出大小不等的斑，注意桃沟处颜色略深。

4. 组合画法

　　画两三个桃时，桃尖方向与第一个要有所区别。用大红、玫瑰红、胭脂等可以画出不同品种的桃。

（二）枝叶画法

　　桃叶为椭圆形或披针形，错生，长而细尖，边缘有细齿，老叶用墨绿蘸墨依次写出，浓墨勾筋，嫩叶用汁绿蘸胭脂写出，胭脂或中墨勾筋。桃枝弯多直少，老干有鳞片，可用浓墨画出，嫩枝用墨绿画成。

（三）《结三千年之实》画法

步骤一　这幅画采用S形构图，先用浓墨写出桃的主干。

步骤二 墨绿调墨写出桃叶，显出水分较多的样子，几组叶子应略有区别。

步骤三　画出的桃要有聚散，虚实相生。增补叶子和细枝。落款、钤印。

四、葡萄

葡萄果肉甜嫩、多汁，常被制成葡萄干，更以酿制葡萄酒闻名于世。葡萄生长成串，象征多子多福，也可暗指珠光宝气，家庭甜蜜幸福。

（一）果实画法

1．水墨葡萄画法

步骤一 调淡墨，笔尖略蘸少量中墨，笔尖向上，侧锋画一个小半圆形。

步骤二 画出另一半果实，半干时用浓墨点出果脐，适当留出的空白作高光（高光最好不用白粉点）。

画两个葡萄时，先画出一个淡墨的，再用中墨画出另一个，顺势写出小枝。另一个也可以用笔尖或笔根一笔画成。

三个葡萄可按品字或"2+1"式排列，先用淡墨画出两个，第三个用清墨（淡墨笔尖蘸点水）画出，重叠一些没关系，更自然。

画一串葡萄时，要考虑整串的姿态，四周不要太整齐，重心不要太平均。先用淡墨和清墨画出几组果实，每组分别画2、3、5颗不等，再用中墨画几个大半圆或小半圆衬托前面的葡萄，中间预留出小枝的空隙，最后根据受光的不同，点出果脐，写上果枝。

2. 葡萄配色及画法

不同品种葡萄的画法，笔法同水墨葡萄。

紫葡萄用曙红、胭脂、大红分别调花青，或用胭脂加酞青蓝加墨，不同的比例可配出多种紫色，一串葡萄往往由深浅不同的紫色组成。画时先蘸调好的紫色，笔尖稍蘸点水，逐个画出果实，笔上水分干了蘸点儿水继续画，直到没有颜色再蘸色，这样每一组葡萄都能产生由浓渐淡的效果。

半红半绿的葡萄用调浅绿的笔洗去笔尖绿色，再调点紫色，逐步点写。也可先调紫色再蘸浅绿。

绿葡萄用汁绿加少量头绿画浅色果实，用汁绿加头绿和花青画深色果实，画法同紫葡萄。

马奶葡萄画法基本同前，只需注意画成椭圆形就可以了，小枝可以用绿色也可用浓墨画出。

（二）叶子画法

葡萄的叶子多为掌状或圆形，掌状有五个角，叶边锯齿状，叶柄细长。

1. 先画叶后勾叶筋画法

步骤一 先用墨绿或浓墨画出中间部分，两笔画成，先画左边一笔。

步骤二 再画右边一笔。

步骤三 再画左右两边的部分，因透视的关系，两边可以一边大一边小。

步骤四 最后用浓墨勾叶筋。

画法参考

2. 先勾后染法

用中墨先画出最长的主脉，四条辅脉呈向心形围绕主脉。勾后可用中淡墨稍染，也可罩染绿色。不管哪种方法都要先考虑叶子的动态。画嫩叶用汁绿蘸赭石或淡墨写出，中墨勾筋。用赭石以枯笔来表现老叶或残叶。

步骤一 用中墨先画出最长的主脉。再画两边，外边的两条最短。

步骤二 再画主脉上的小筋，小叶筋是对称的，辅脉上的小筋交错生长。

步骤三 调墨绿色，可在废纸边上先试下颜色。

步骤四 最后用墨绿色罩染。

画法参考

22

3. 藤和枝的画法

　　可用墨或赭墨以狼毫或兼毫画老藤，绘画时要中锋用笔，笔中水分要少，注意提按转折，可适当出些枯笔。分枝是一节一节生长的，绘画时用中墨或汁绿表现，笔中的水分要适中，节点的用笔要自然。用淡墨或汁绿画细枝，笔中水分可稍多一些，用笔要流畅，表现出圆润、柔韧、卷曲的特点。

（三）《一本万利》画法

步骤一　本作品采用三角形构图，先用墨或赭墨画出几组叶子，注意浓淡相间，主次分明。

步骤二 趁湿以重墨画叶筋，中锋写出主枝，胭脂加酞青蓝和墨调少许草绿画几组葡萄，预留出小鸟的位置。

步骤三　用草绿补充嫩叶，汁绿画嫩藤，重墨点脐，赭墨画小枝。以重墨画麻雀嘴、眼、爪、飞羽，赭墨画头、背、尾，淡墨画胸、腹。最后题款、钤印。

五、荔枝

荔枝果皮有鳞斑状突起，颜色有鲜红、紫红。我国四川乐山的荔枝湾有480棵古荔枝，其中有3棵树龄在千年以上，至今仍年年开花结果，因此荔枝含有长寿吉祥等美好的寓意。

（一）果实画法

步骤一 用羊毫或兼毫调曙红或朱磦侧锋画出左半边。

步骤二 画出右半边，形状不可画得太圆，应是长中带点钝、尖。

步骤三 调浓曙红笔尖蘸胭脂从下往上点鳞斑，颜色不足时可以重复叠加，这点有别于其他水果。最后画出小枝。

步骤四 画后面的果实。应稍有区别，可以调浓曙红蘸胭脂直接点鳞斑，鳞斑要稍微排整齐些，不能乱点。若画半红半绿的果实，可适当加点汁绿。

叶子及多组荔枝画法要点

荔枝的叶子是长椭圆形、披针形或卵状披针形，偶数羽状复生，2或3对，也有4对的，画时用墨绿或中墨，正面叶两笔画出，侧叶一笔，以浓墨勾叶筋，用汁绿画嫩叶，水分要适中。

画多组荔枝时，既要色调统一，也要突出重点和考虑聚散。成熟荔枝一般都向下垂，也有往旁边或向上的。

（二）枝干画法

荔枝是木本植物，分枝、开叉、弯曲较多。主干用浓墨写出，焦墨点苔。

挂果的小枝要成串。但不同于葡萄，果柄要画得细长有顿挫，水分不能多，用狼毫或兼毫中锋写出。

（三）《大利图》画法

步骤一　本作品采用C形构图，左实右虚。先用浓墨或赭墨写出主枝，下方再加一辅枝。

步骤二　在大概位置上写出主叶，羊毫或兼毫调曙红或朱磦画果实，调浓曙红笔尖蘸胭脂从下往上点鳞斑，可适当加点汁绿。画果实注意聚散藏露。

　　步骤三　用汁绿多画些叶子，体现枝叶繁茂的感觉。用前面介绍的方法加画果，平衡画面，题款"大利图"，钤印，完成。

六、柿子

柿子原产于中国，有清热润肺功效，放窖里或做成柿饼可长期保存。北方的雪天尚有红柿挂于树上，为严冬带来一抹亮丽的风景，也给人们带来喜悦和新的希望。国画落款中常用柿子谐音为"事事如意""万事如意"等。

（一）果实画法

柿子的果蒂也叫柿蒂，由类似叶子的四个小片儿组成，中间有一个小盖，上连较粗硬的柿柄。白描时先用中墨画出柿蒂和柿柄，再画柿子，写意可用浓墨点写。

1．白描画法参考

2．红柿画法

步骤一 以盘柿为例，可用大羊毫或兼毫笔，调藤黄，笔尖和笔肚调橙黄，一笔写出上半部分。

步骤二 再调大红，笔尖略蘸曙红画出下面的部分。

步骤三 用浓墨点出柿蒂、果柄及小枝。

步骤四 用同色填补柿蒂周围的空白，画雪中红柿则多留一点白，不要全部填满。

3. 其他柿子画法

圆柿即灯笼柿，可先用浓墨点出柿蒂，再调橙黄加曙红或大红，侧锋弧形画出果实。

画鸡心柿时，运笔从上到下，不足之处趁湿稍补一下。

画未成熟的或红中带绿的柿子可按需要加些汁绿。如需画枝在果实上的柿子，先画枝或蒂，再画柿子。

若画柿在枝上，且果脐朝上的形式，用较浅的颜色画出底部，较深的颜色画柿蒂周围，用浓墨点出果脐再画枝，枝和果之间稍留一点距离，表示前后关系。

（二）枝干画法

柿子枝硬，常有残枝和细枝，可用浓墨或赭墨大狼毫写成，适当有点枯笔。

（三）叶子画法

柿子的叶较大，一般为椭圆形或圆形，错生。可以先勾后染，或直接用墨绿点写，老叶可加点橙黄，表现经霜后的色彩，与红柿相互呼应。

（四）果、叶和枝组合

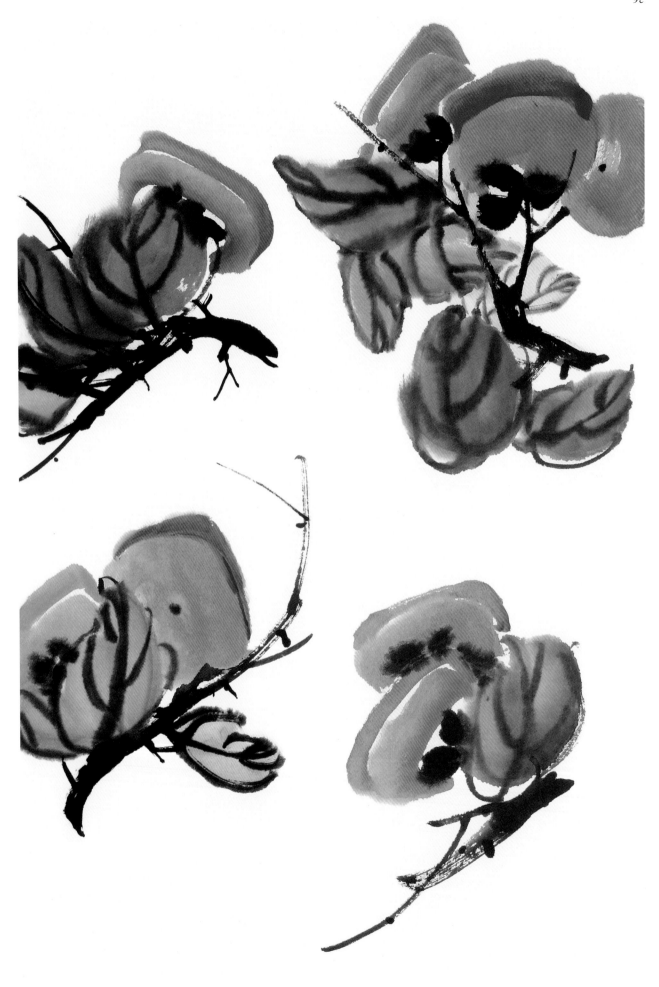

（五）《事事如意》画法

步骤一　本作品为典型的C形构图。先调深浅墨绿画浓淡两组叶子，区分主次。

步骤二 用大狼毫以浓墨画枝干，适当有点枯笔。用橙黄加曙红画两聚一散的柿子，墨绿加橙黄补充一些零星的叶子。

步骤三 丰富画面，在两个柿子下再画一个。钤印，完成。

七、石榴

石榴花果并存是一大特点，陆续成熟的石榴伴着火红的榴花及花骨朵，出现在同一棵树上，相映成趣、惹人注目。石榴籽红似玛瑙酸甜可口，人们因此用它来比喻生活红红火火、子孙满堂、多子多福等。

（一）果实画法

画半熟的石榴。用汁绿调一点朱磦，分几笔点虬画成，行笔中稍压一下笔肚，后用重墨点斑点。

步骤一　　　　步骤二　　　　步骤三

画开口石榴。用橙黄调朱磦，先画一个较小的半圆，再用几笔画个大半圆，留出空间画石榴籽，画上花口，用曙红蘸胭脂写出亦方亦圆的石榴籽。用赭墨点斑。

石榴的顶端是花口，一般有5～6个肉质萼片，中间是细密的残蕊，用赭墨点写。

（二）枝叶画法

石榴叶细长，老叶对生，新叶簇生，长倒卵形或长圆形，叶柄细短，可用墨绿点画老叶，用汁绿加赭石画嫩叶，柔韧的枝条上，老叶旁常有小叶芽。石榴枝条画法：主干用大狼毫中锋写出，浓墨或赭墨均可，水分少些。分枝弯曲变化较多，细枝条茂密细长、柔韧，水分适中，果实常常长在新生的枝条上。

（三）《金秋》画法

步骤一 这幅构图基本上按井字形布局。首先用草绿画出几组下垂的小枝和叶子，用重墨和中墨画叶筋，用少量汁绿调朱磦画出两个石榴的外形。

步骤二 用重墨增加主干和细枝，留出画小鸟的位置。

步骤三　用朱磦复画石榴，显出石榴皮的质感，补充一个花口向着我们的石榴，形成聚散关系，写上石榴籽，深色点斑，两个石榴的籽要有区别。用墨和藤黄加赭石添画小鸟。落款、钤印，完成。

八、苹果

苹果别称平安果、智慧果，耐储存，四季都能吃到鲜果。苹果也被称为温带水果之王，代表智慧、美好、平安等，世界上很多重要人物和创造发明以及神话故事都与之相关。

（一）果实画法

1. 绿苹果画法

用大兼毫调汁绿，笔尖蘸头绿稍调，分几笔侧锋写出，水分不要太多。用浓墨画出果柄。

画果柄朝下的苹果，先点果脐，果脐类似向里凹陷的小五角星。

步骤一　　　　**步骤二**

画带小枝的苹果，先画出果实。

2. 红中带绿苹果

先画绿色的部分，再用曙红或朱砂趁半干复画一遍，不要太均匀。

3. 紫红苹果配色法

方法同上，用较少的汁绿分别调曙红、大红、玫瑰红等，加少量胭脂，即可画出不同的品种。

（二）叶子画法

　　苹果叶是单叶互生，椭圆或卵圆形，叶缘有锯齿，枝端和果旁分布较多。老叶用墨绿画，用浓墨勾筋。嫩叶用草绿或汁绿画，以中墨勾筋。

（三）枝干画法

　　苹果树老干呈灰褐色，表皮有不规则的纵裂或片状剥落，可用狼毫调赭墨中锋写出，水分要少，行笔要慢，画出表皮粗糙的质地。小枝较长，表面光滑，上面挂果，成柱状，画时水分适中，分段画，留空补果，或先画果叶，后补枝。

果实、枝叶组合参考

（四）《红苹果》画法

步骤一　按照左上右下斜式构图，先用重墨画出主要的枝干，用墨绿、草绿、汁绿画出几组大的叶子。

　　步骤二　补画红苹果，先用曙红或朱砂趁半干复画一遍，在红色的基础上画汁绿色，不要太均匀。果实一大一小，角度适当变化。

步骤三 补充零星叶子，细枝，加两只麻雀调节画面。落款、钤印，完成。

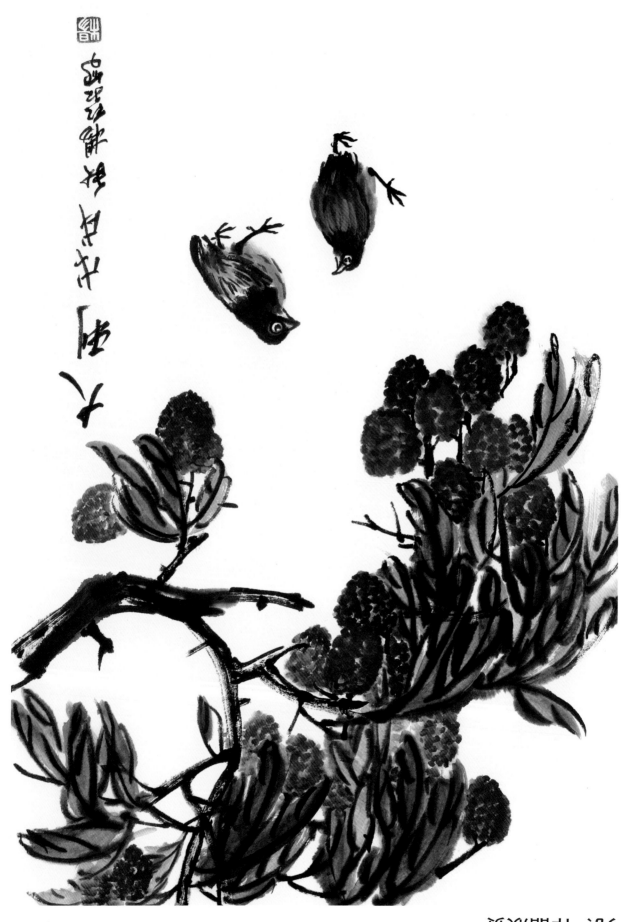

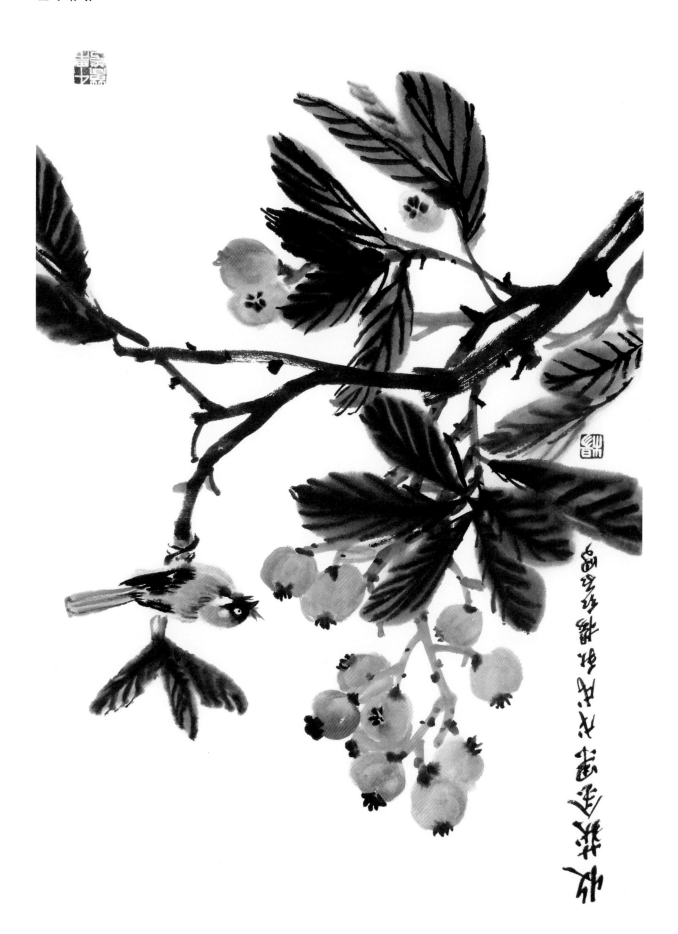

多子多福图

枇杷雉鸡图

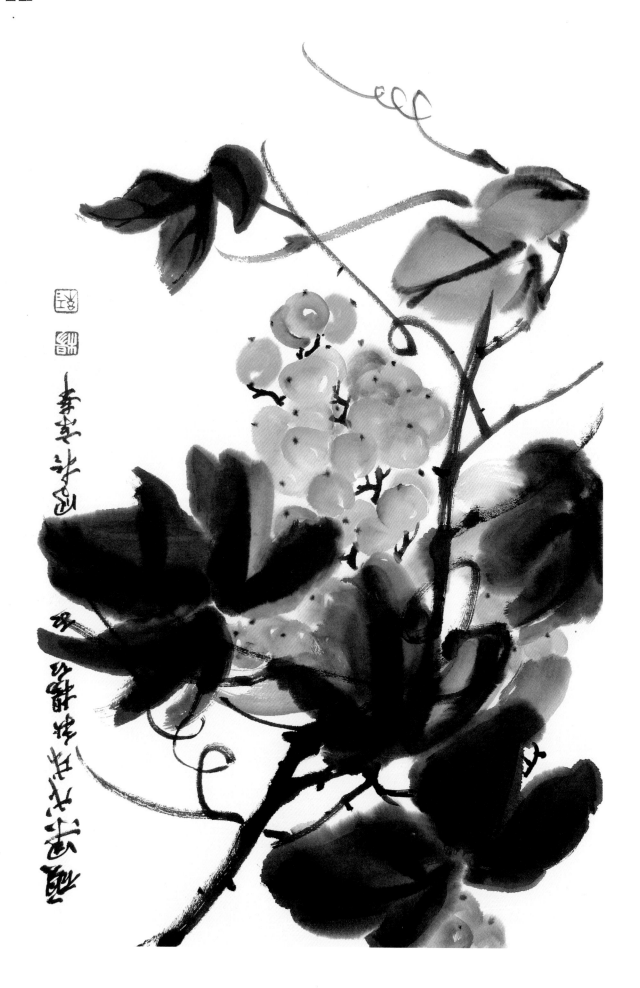

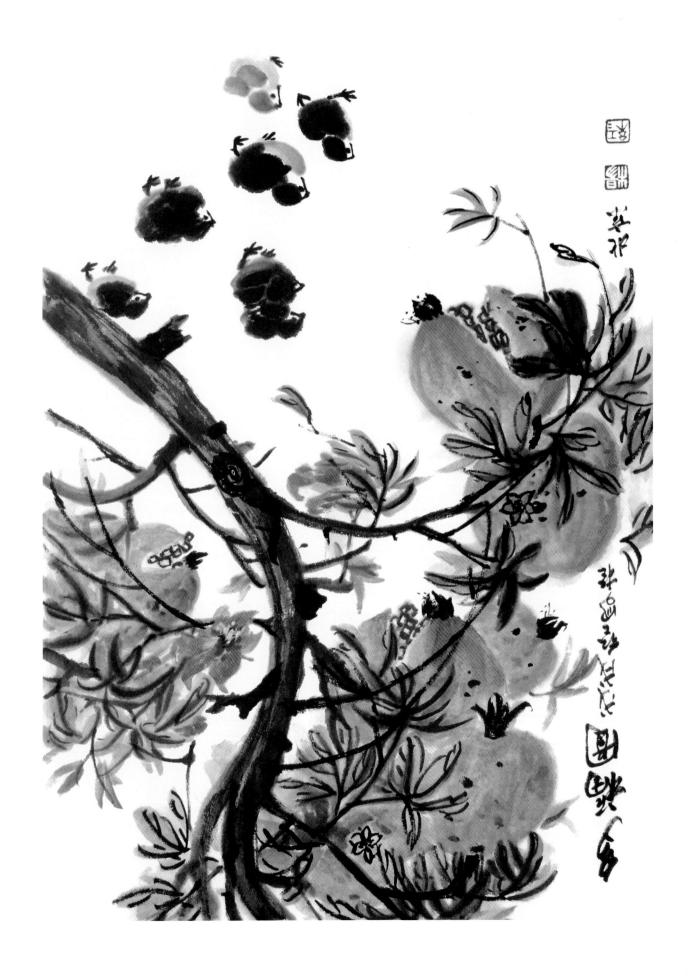

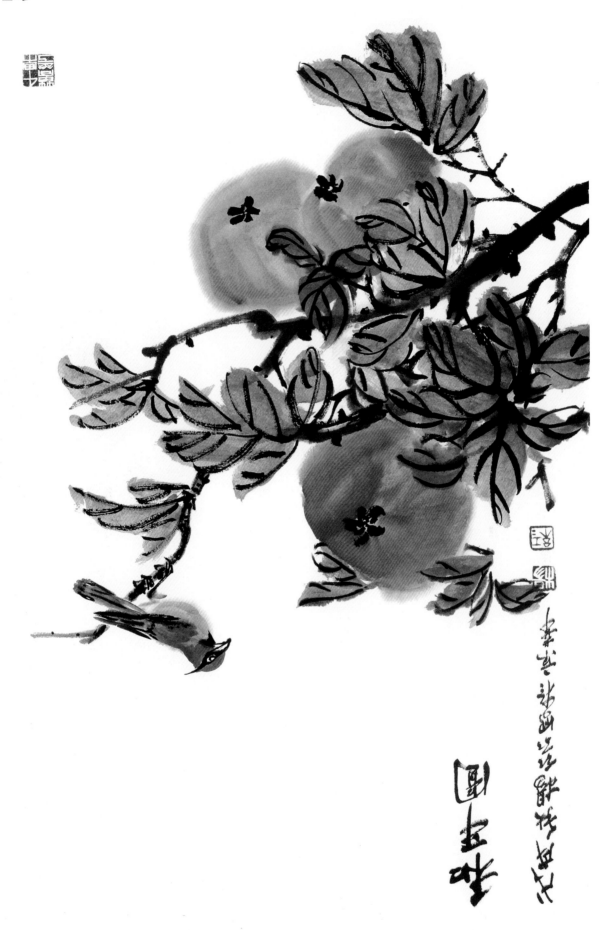

櫻桃熟了

长寿图

金果有余

大吉大利

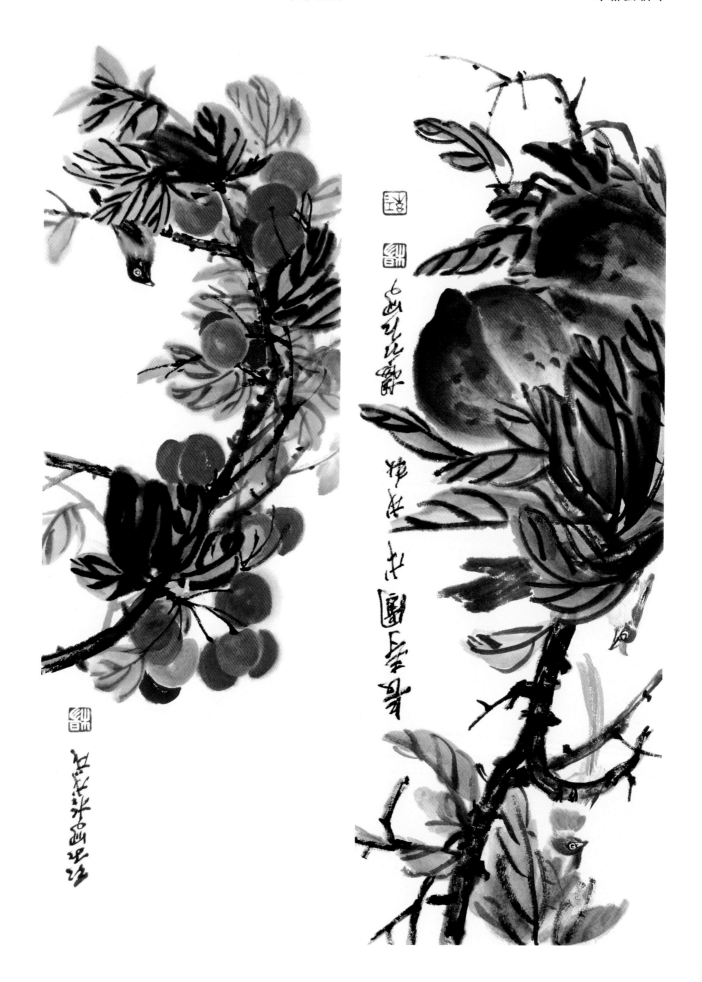

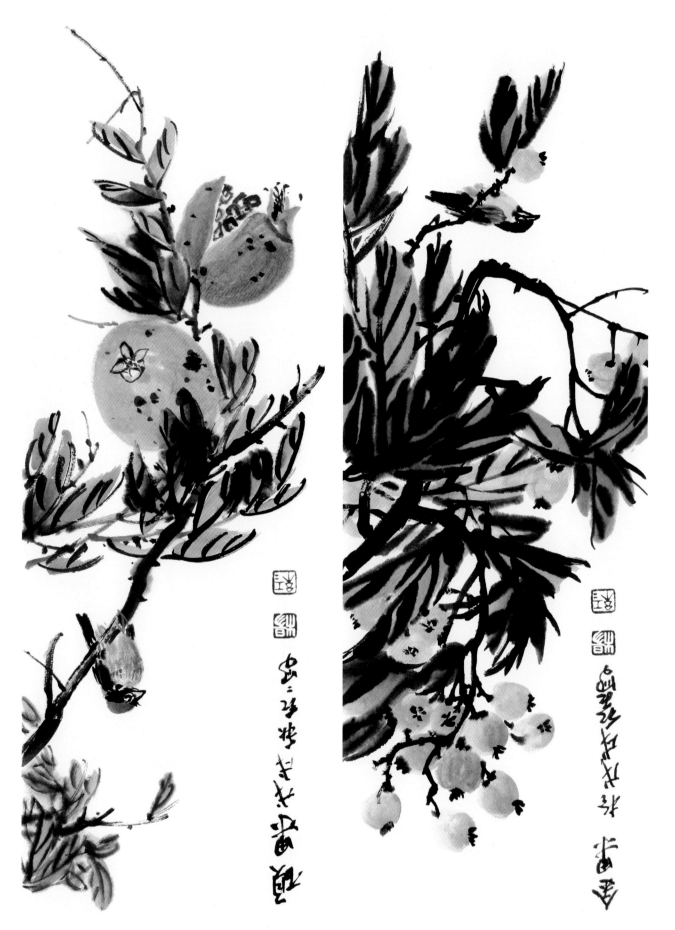

事事如意

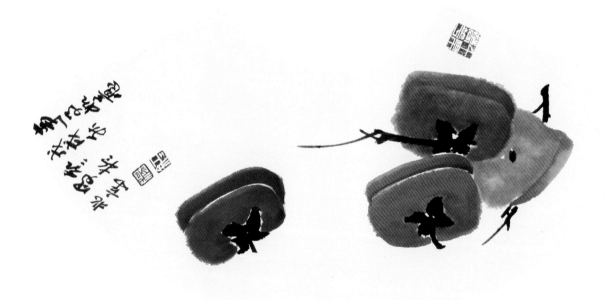

多禧

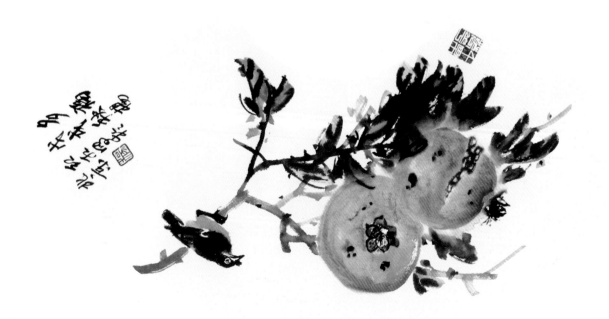

事事如意 戊戌秋 楊红五罗

柿子雀鸟　　　　　　　　　　　　葡萄小鸡

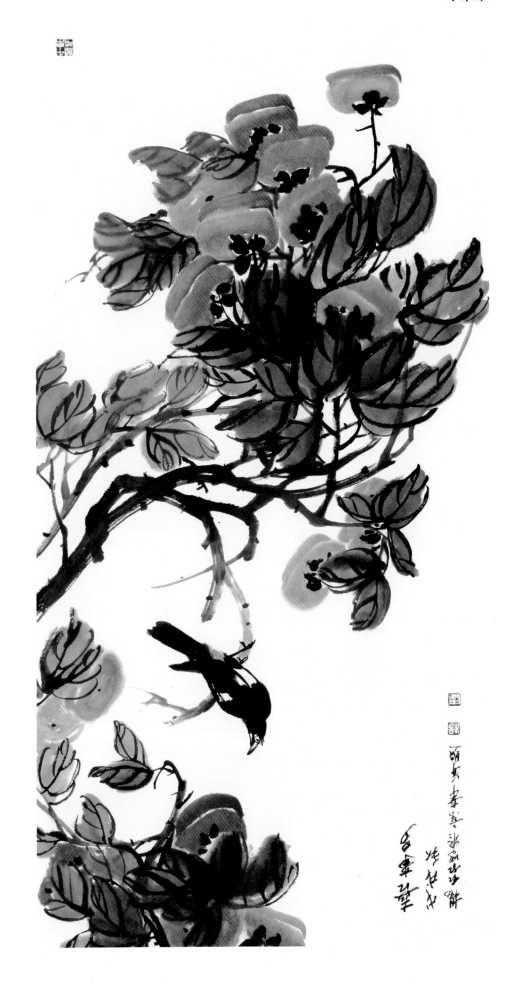